KB180344

음악을 한다는 것

음악을 한다는 것

The Musician Says

베네데타 로발보 엮음 | 임진모 옮김

JINOPRESS

내 아주 어렸을 적 음악에 대한 기억 중 하나는 노란색의 45회전 도넛판으로 월트 위포와 버나드 자리츠키의 곡 〈작은 흰 오리〉를 듣는 것이었다. 물가에 앉아 있는 작은 흰 오리에 관한 앙증맞은 노래로, 흰 오리 다음으론 물 위에서 헤엄치는 초록 개구리가 나오고 그다음은 물 위에 떠 있는 작은 검은 벌레가 등장하는 노래였다. 모든 게 좋았다. 거기 나온 모든 생물이 "자신들이 해야 할 것을 하고" 자신이 누구건 무엇이건 마냥 행복했다. 오리, 개구리, 작은 검은 벌레와 관련된 가사는 멋지고 밝고 활기 넘치는 '장조'였다.

그러나 이어서 작은 붉은 뱀이 나타나는 대목에서 음악은 갑자기 '단조'로 바뀌었다. 두 살배기 아이로선 그것을 어떻게 말로 설명할 수 없었지만 장조에서 단조로의 변화가 나를 꽤 놀라게 했던 것은 기억한다. 난 뭔가 늪에서 일이 잘못되어가고 있다는 걸 알았다. 반음 하나 올린 것이 내 작은 다리가 방 안에서 후들거릴 만큼 긴장감을 몰고 온 것이다. 장조에서 단조로 코드 하나가 바뀌면서 생긴 일이었다.

음악가 로라 니로는 음악을 "신(神)과의 관계"로 일컫는다. 그것은 또한 우리 인간과의 관계이기도 하다. 음악은 우리를 신나게 웃음으로 이끌 수 있고 또는 오랫동안 참아왔던 울음을 터뜨리게 할 수도 있다.

올라가는 감3화음(디미니시드 코드)은 서스펜스 가득한 영화에 쓰이면 머리를 끝없이 쭈뼛 세울 것이다. 난데없는 혹은 맞지 않는 음이 등장하면 어떤 말장난만큼이나 폭소를 터뜨리게 한다. 정말 음악과 가사가 만나 우리를 감동시키는 것을 보면 그야말로 영적인 힘, 초월하는 힘이 아닐 수 없다.

이 책을 엮는 것은 음악가들의 세계에 들어가는 광범위하고 흥분된 놀이나 다름없었다. 가수, 작곡가, 연주자, 클래식 작곡가, 영화음악가……. 뮤즈와 소통하면서 그 존재가 전하는 희생, 환희 그리고 좌절을 경험한 사람들 말이다. 가수 겸 작곡가로서 난 어느 순간에는 황홀경에 빠지게 하다가 다음에는 고통에 찌들게 하는 그 뮤즈와의 춤 놀이를 이해한다. 당신이 음악가라면 그대는 매일 매일의 언어에 저류(底流)하는 사고와 감정을 표현하는 재능의 소유자라는 '특권'을 소유하고 그것에 감사하는 마음을 갖게 될 것이다.

이 책은 전 지구촌에 걸쳐 수세기 동안 많은 사랑을 받은 뮤지션들이 남긴 명언을 수집한 컬렉션이다. 브라이언 이노와 레너드 번스타인은 그들의 아주 어렸을 적 영향에 대해 반추하며 블라디미르 호로비츠와 빌리 조엘은 무대를 마치기 전 마지막 순간들을 털어놓는다. 존 레논과

베토벤은 심야의 한복판에서 어떻게 음악적 영감이 불시에 찾아왔는지
언급하고 있다. 뉴욕과 캐나다 인디뮤지션 네코 케이스는 녹음이 아닌
라이브 공연의 짜릿한 경험을 강조하고 모차르트와 미국 펑크밴드
라몬스의 멤버 타미 라몬은 시대를 호흡하는 예술의 매혹을 논하고 있다.
한 페이지에 담긴 그들의 말마다 음악하는 사람이라면 겪는 '축복'과
'저주'라는 그 두 재능이, 그들이 창조한 리듬에 담겨 번갈아 교차한다.

그들의 사상을 모으고 편집하는 과정 자체가 한 편의 음악을 쓰는
것과 상당히 유사했다. 내가 전달하고자 하는 반복되는 테마들이 있었다.
하나의 테마는 다음의 테마로 이어졌다. 아마도 그 타이밍은 완전히 다른
주제로 전환되는, 즉 새로운 모티브를 소개하는 순간에 이뤄졌다. 유려한
어귀들이 있는가 하면, 장황한 언급도 있고, 끊긴 듯한 문장이 있고 난
후에 짧고 명료하게 단 한 문장의 메시지를 담은 경우도 있었다.

관통하는 테마들은 적절한 순간에 최고조에 달하게끔 배치했다.
같은 메시지를 다르게 전달하는 표현은 흥미를 유발한다. 또 신랄한
단어를 빼지 않았고 다른 말들과 대조를 이룬다 해도 담았다. 때로는
단순하게 스치는 생각들이 내가 미처 생각하지 못했던 문장들이
되어주었다. 이 책의 편집자 사라 스테멘은 최고의 표현 수단과 최적의

순간을 포착하면서, 큰 그림과 전체 구성을 조망하는 프로듀서로서
역할해주었다.

이 책을 엮으면서 전에 알지 못했던 많은 아티스트를 알게 되었다.
그들의 작품을 알게 된 기회, 처음으로 그 음악을 경청한 기회에
만족한다. 이 책의 독자들도 그런 모험을 즐길 수 있기를 희망한다.

P.S. 작은 붉은 뱀은 작은 검은 벌레를 먹어 치웠다. 오리나 개구리는
노래에서 전혀 상처를 입지 않아 다행이었다.

베네데타 로발보

Music is indeed
the most beautiful
of all Heaven's
gifts to humanity
wandering in the
darkness. Alone it
calms, enlightens,
and stills our souls.

Pyotr Ilyich Tchaikovsky (1840–93)

참으로 음악은
어둠 속을 헤매는
인류에게 하늘이 내려준
가장 아름다운 선물이다.
그것은 우리의 영혼을
평온케 하고 교화하며
진정시켜준다.

표트르 일리치 차이콥스키(1840-1893)

THERE IS OLD ENERGY
THAT COMES FROM
SOMEWHERE AND PASSES
THROUGH US. CREATING
MUSIC IS USING THIS
ENERGY TO COMMUNICATE
WITH AN AUDIENCE,
LIKE BEING A MESSENGER.

Kitaro (1953–)

어디선가 날아와 우릴 스치는 오래된 에너지가 있다.
음악을 창조하는 것은 그 에너지를 이용해
관객과 소통하는 것이다. 메신저처럼.

기타로(1953-)

Music circulates because of the vibration, and so you have to be very careful what you put out.

Yoko Ono (1933–)

음악은 그 울림으로 퍼트려진다. 그래서
무얼 내놓든 매우 조심해야 한다.

요코 오노(1933-)

I can't think of anything else that's as close to magic. I'm totally useless in the real world.... My whole life takes place in some sort of imaginary place, and I worked bloody hard to never have to grow up.

Hans Zimmer (1957–)

음악보다 마법과 흡사한 건
아무것도 없다고 생각한다.
나는 현실에서 그냥 무가치한 존재다.
내 모든 삶은 상상의 공간에 존재한다.
그곳에서 나는 어른으로 자라지 않으려
미친 듯이 애썼다.

한스 짐머(1957~)

When I was a child, I told my parents that I wanted to be a musician when I grew up, and they told me I had to pick one or the other.

Ledward Kaapana (1948–)

어릴 적 나는 부모님에게
커서 뮤지션이 되겠다고 했다.
부모님은 그게 무엇이든
인생에서 한 가지 길을 꼭
선택해야 한다고 말했다.

레드워드 카파나(1948-)

The first song I wrote was a song to Brigitte Bardot.

Bob Dylan (1941–)

내가 쓴 첫 곡은
브리지트 바르도에게
보내는 노래였다.

밥 딜런(1941~)

One of my earliest musical memories is **a song called "Boa Constrictor"**—sung by Johnny Cash and written by the brilliant Shel Silverstein. The recording ends with the boa constrictor belching—which to a five-year-old is, of course, the pinnacle of cerebral humor.

"Weird Al" Yankovic (1959–)

음악에 대한 가장 어릴 적 기억은
천재 셸 실버스타인이 작곡한
자니 캐시의 노래 〈보아뱀〉이다.
마지막 부분에서 보아뱀이
사람을 먹어 치운 후
트림하는 소리가 나온다.
다섯 살 꼬마에겐
최고 수준의 유머였다.

'위어드 알' 얀코빅 (1959-)

I think the first time I knew what I wanted to do with my life was when I was about four years old. I was listening to an old Victrola, playing a railroad song. The song was called "Hobo Bill's Last Ride." And I thought that was the most wonderful, amazing thing that I'd ever seen. That you could take this piece of wax, and music would come out of that box. From that day on, I wanted to sing on the radio.

Johnny Cash (1932–2003)

내가 앞으로 뭘 하며 살까를
처음 알게 된 건 네 살 때였다.
낡은 축음기에서
〈부랑자 빌의 마지막 여행〉이란
철도 노래가 흘러나오고 있었는데
그때까지 내가 본 것 중
가장 놀랍고 환상적인 것이었다.
45회전 레코드만 있으면
주크박스에서 음악이 나왔다.
그날부터 난 라디오에서
노래하고 싶었다.

자니 캐시(1932-2003)

The Grand Ole Opry
used to come on, and
I used to watch that.
They used to have some
pretty heavy cats,
heavy guitar players.

Jimi Hendrix (1942–70)

TV를 켜면
〈그랜드 올 오프리〉 쇼가 나왔고
나는 그것을 자주 시청했다.
꽤 강렬한 가수,
강렬한 기타연주자들이
등장하는 쇼였다.

지미 헨드릭스(1942-1970)

I can remember at an early point in my life hearing doo-wop for the first time....It could have been from another galaxy, for all I knew. I was absolutely entranced by it, from the age of seven or eight....I had never heard music like this, and one of the reasons it was beautiful was because it came without a context....Now, in later life, I realized that this removal of context was an important point in the magic of music.

Brian Eno (1948–)

어린 시절에 두왑을 처음 들었을 때였다.
그 느낌은 마치 다른 은하계에서 온 듯했다.
일고여덟 살 이후 이처럼 나를
황홀경에 빠트린 음악은 없었다.
정말 멋진 건 두왑이 아무 맥락 없이
다가왔다는 거였다. 세월이 지나 맥락을
제거하는 것이 음악이란 마술에서는
가장 중요하다는 걸 깨달았다.

브라이언 이노(1948-)

When I was ten, an aunt of mine in Boston decided to move to New York. She dumped some of her heavier furniture at our house, and in the load was a piano.... And that was it. That was my contract with life, with God. From then on, that's what I knew I had to do.
I had found my universe, my place where I felt safe.

Leonard Bernstein *(1918–90)*

열 살 때 고모가 보스턴에서 뉴욕으로 떠나며
무거운 가구들을 우리 집에 가져다 놨다.
그중에 피아노가 있었는데, 바로 그거였다.
그건 내 인생, 그리고 신(神)과의 계약이었다.
그 순간부터 내가 유일하게 하고 싶은 건
피아노 연주였다. 내 우주 가운데 내가 가장
안전함을 느끼는 곳을 찾은 것이었다.

레너드 번스타인(1918-1990)

I played all classical music when I was in the orphanage. That instills the soul in you. You know? Liszt, Bach, Rachmaninoff, Gustav Mahler, and Haydn.

Louis Armstrong (1901–71)

고아원에 있을 때 나는
모든 클래식 음악을 연주했다.
그것들은 내게 영혼을 불어넣었다.
리스트, 바흐, 라흐마니노프,
구스타프 말러, 하이든.

루이 암스트롱(1901-1971)

The tree grows up and branches out, but it is the roots that give it substance. So roots is very important to keep in music. If you lose the root, the tree dies.

Ziggy Marley (1968–)

나무는 자라서 가지를 뻗지만,
가장 중요한 건 뿌리다.
음악에서도 마찬가지다.
뿌리를 잃으면 나무는 죽는다.

지기 말리(1968-)

I TAUGHT MYSELF FROM ABOUT
THE AGE OF FIFTEEN. I LEARNED
A FEW CHORDS WHEN I WAS
YOUNGER AND JUST LISTENED TO
MUSIC AND TRIED TO REPLICATE
IT, BLUES FIRST AND THEN A
LONG CLUMSY PROCESS OF JUST
LEARNING SONGS I LOVED.

Hozier (1990–)

난 열다섯 살 때부터 스스로 음악을 깨우쳤다.
어릴 때 몇 개 코드를 배우고
음악을 들으며 베끼기를 반복했다.
블루스를 시작으로 내가 사랑했던 노래들을 배우는
매우 길고도 어설픈 과정이었다.

호지어(1990-)

I never took lessons. I once thought I was losing my voice years ago, and I hired a teacher. . . . He said, "Well you know, I teach the Streisand method." I said, "What IS the Streisand method?" I had no idea what he was talking about.

Barbra Streisand (1942–)

난 한 번도 레슨을 받은 적이 없다.
수년 전 내 목소리를 잃을까 봐 걱정했을 때
선생 한 분을 고용했다……. 그는 "아시겠지만
나는 스트라이샌드 방식을 가르칩니다"라고 말했다.
내가 대꾸했다. "스트라이샌드 방식이 뭔데요?"
그자가 도대체 뭔 소릴 하는지 알 수 없었다.

바브라 스트라이샌드(1942-)

I remember when I was
in fourth grade we had
talent shows, and I played
"Baby Elephant Walk,"
a Henry Mancini tune,
and when I couldn't figure
out the rest of the piece
I made it up.

Diana Krall (1964–)

4학년 때 장기자랑에서 헨리 맨시니의 곡
〈아기코끼리의 걸음마〉를 연주했다.
뒷부분은 어찌할지 몰라 그냥 지어냈다.

다이애나 크롤(1964-)

Music had just been a tool of torture and control in my life up until I was twelve. I was watching *The Ed Sullivan Show*, and when I saw The Beatles, music became something that was really great. I practiced Beatles songs, and **for a long time I fantasized that I was the fifth Beatle.** When each one needed to take a break while onstage, they would just nod at me, and I would jump up and fill in without missing a beat.

Mark Mothersbaugh (1950–)

열두 살 때까지 음악은 내게
고문과 억압의 도구였다.
〈에드 설리번 쇼〉에서 비틀스를 봤을 때
처음으로 음악이 멋지게 느껴졌다.
그 후 비틀스 노래들을 연습하며
스스로 다섯 번째 비틀스 멤버라고 상상하곤 했다.
각자 무대 위에서 휴식이 필요해졌을 때
그들은 내게 고갯짓을 했고
그럼 나는 한 박자도 놓치지 않고
이어받아 연주했다.

마크 마더스바우(1950-)

LISTENING TO THE BEATLES HAD A HUGE INFLUENCE ON ME.

Rosanne Cash (1955–)

비틀스 음악을 듣는 경험은
내게 어마어마한 영향을 주었다.

로잔느 캐시(1955-)

For me, music has always been additive, never subtractive. If I fall in love with something, I always love it. So for me, **The Beatles are still in the house.**

Vernon Reid (1958–)

내게 음악은 늘 플러스였지
마이너스가 아니었다.
무언가에 한 번 빠지면 그걸 늘 사랑한다.
비틀스는 지금도 내 집 안에 머물고 있다.

버논 리드(1958-)

EVERYONE STEALS FROM EVERYONE ELSE.

Bruce Springsteen (1949–)

모든 이들이
다른 모든 이들로부터
훔친다.

브루스 스프링스틴(1949-)

So sing, change.
Add to. Subtract. But
beware multiplying.
If you record and start
making hundreds
of copies, watch out.
Write a letter first.
Get permission.

Pete Seeger (1919–2014)

그러니 맘대로 노래하고 바꿔라.
더해라. 빼라. 그러나
곱할 때는 신경 써라.
만약 네가 음악을 만들며
수백 가지를 베껴야 한다면
조심해라. 먼저 편지를 써라.
허락을 받아라.

피트 시거(1919-2014)

Don't mutilate your foot, trying to squeeze it into Cinderella's slipper.

Joe Jackson (1954–)

신데렐라의 신발에
억지로 끼워 맞추려다
네 발을 망가뜨리지 마라.

조 잭슨(1954-)

If you're doing your job right, you're not going to be like anybody else, and you're going to get the opportunities that other people don't get and vice versa. And you'll drive yourself crazy comparing too much.

Dar Williams (1967–)

너의 일을 제대로 한다면
결코 다른 이와 같지 않을 것이고,
결국 남들이 얻지 못하는 기회를 얻을 것이다.
반대의 경우도 마찬가지다.
스스로 너무 남과 비교하면 미쳐버릴 것이다.

다르 윌리엄스(1967-)

My relationship with my
muse is a delicate one at
the best of times, and
I feel that it is my duty to
protect her from influences
that may offend her fragile
nature.... My muse is
not a horse and I am in
no horse race.

Nick Cave (1957–)

뮤즈와 나의 관계는
최고의 순간에 매우 미묘해진다.
내게는 약한 그 존재를 불쾌하게 하는
외부 영향으로부터
그녀를 지킬 의무가 있다.
내 뮤즈는 말도 아니고,
내가 경마에 출전한 것도 아니다.

닉 케이브(1957-)

[I] always long for that time and that space … that block of time where I can go on a writing binge. Because I'm addicted to my songwriting.

Dolly Parton (1946–)

난 언제나 작곡의 광기에 사로잡힐
때와 장소, 그 기간을 소망한다.
왜냐면 나는 작곡 중독자이기 때문이다.

돌리 파튼(1946-)

MUSIC BREEDS ITS OWN INSPIRATION. YOU CAN ONLY DO IT BY DOING IT. YOU JUST SIT DOWN AND YOU MAY NOT FEEL LIKE IT, BUT YOU PUSH YOURSELF. IT'S A WORK PROCESS.

Burt Bacharach (1928–2023)

음악 자체가 스스로 영감을 낳는다.
그건 유일하게 음악을 함으로써만 얻어진다.
별 감흥이 없다 해도
앉아서 스스로를 밀어붙여야 한다.
그것이 완성의 과정이다.

버트 배커랙(1928-2023)

I just write when I feel like it. Day or night, no matter where I am, that takes precedent. That's the only rule I have.

Neil Young (1945–)

난 마음 내킬 때 곡을 쓴다.
밤이든 낮이든, 어디에 있든 간에
그게 최우선이다.
그게 내 유일한 규칙이다.

닐 영(1945-)

Songwriting is a very strange thing.... It's not something that I can say, "Next Tuesday morning, I'm gonna sit down and write songs." I can't do that. No way. If I say, "I'm going to the country and take a walk in the woods next Tuesday," then the probability is, next Tuesday night I might write a song.

Johnny Cash (1932–2003)

작곡이란 참 괴상하다.
"화요일에 앉아서 한 곡 만들어야겠어"라고
말한다고 되는 게 아니다. 절대로!
그런데 내가 "화요일에 숲속을 거닐어봐야지"라고 한다면
그 화요일 밤에 곡을 써낼 확률이 매우 높다.

자니 캐시(1932-2003)

I still think you
have to wait for
the inspiration,
but unless you're
there, waiting
at the bus stop,
you ain't gonna
get on the bus.

David Byrne *(1952–)*

난 아직도 당신이 영감을
기다려야 한다고 생각한다.
하지만 당신이 기다리는 그곳이
버스정류장이 아니라면,
버스에 탈 수 없을 것이다.

데이비드 번(1952-)

IF I KNEW WHERE THE GOOD SONGS CAME FROM, I'D GO THERE MORE OFTEN. IT'S A MYSTERIOUS CONDITION. IT'S MUCH LIKE THE LIFE OF A CATHOLIC NUN. YOU'RE MARRIED TO A MYSTERY.

Leonard Cohen (1934–2016)

만약 좋은 노래들이 어디서 오는지 안다면
분명 난 그곳을 더 빈번하게 찾을 것이다.
그건 미스터리한 상황이다.
마치 가톨릭 수녀의 삶처럼.
당신은 미스터리와 결혼한 거다.

레너드 코헨(1934-2016)

THE SECRET OF A GREAT MELODY IS A SECRET.

Dave Brubeck (1920–2012)

위대한 멜로디의 비밀은,
비밀이다.

데이브 브루벡(1920-2012)

*It seems like there's a board
there, and all the nails
are pounded in all over the
place,...and every new
person that comes to pound
in a nail finds that there's
one less space....
I'm content with the same
old piece of wood. **I just
want to find another place
to pound in a nail.***

Bob Dylan (1941–)

하나의 나무판 위에
수없이 많은 못이 박혀 있는 것과 같다.
새로운 사람이 들어올 때마다 새 못을 박아대니
빈 공간은 점점 줄어든다.
난 그 나무판에 대해선 불만이 없다.
못질할 새로운 공간을 원할 뿐이다.

밥 딜런(1941-)

With most of the songs I've ever written, quite honestly, I've felt there's an enormous gap here, waiting to be filled; this song should have been written hundreds of years ago. How did nobody pick up on that little space?... And you say, I don't believe they've missed that fucking hole!

Keith Richards (1943–)

솔직히 내가 만든 노래들을 보며
늘 채워지지 않는 커다란 빈틈을 느끼곤 한다.
'이 노랜 수백 년 전에 쓰였어야 해.'
'왜 아무도 그 작은 틈을 알아채지 못했을까?'
그리고 이렇게 말한다.
"제기랄, 어떻게 그걸 놓쳤지?"

키스 리처즈(1943-)

I always have a notebook...
with me, and when an idea
comes to me, I put it down
at once. I even get up in the
middle of the night when
a thought comes, because
otherwise I might forget it.

Ludwig van Beethoven (1770–1827)

난 항상 노트를 지니고 다닌다.

아이디어가 떠오르면 바로 적어둔다.

영감이 떠오르면 **한밤중에도** 깨어난다.

그렇게 하지 않으면 잊어버릴 수 있기 때문이다.

루트비히 판 베토벤(1770-1827)

*It's like being possessed.…
It won't let you sleep, so you
have to get up, make it into
something, and then you're
allowed to sleep.* **That's
always in the middle of the
bloody night,** *when you're
half awake or tired and
your critical facilities are
switched off.*

John Lennon (1940–80)

그건 마치 무엇에 홀린 것과 같다.
잠을 잘 수 없게 되고 자리를 박차고 일어나
그걸 갖고 뭐라도 만들어야 잘 수 있다.
비몽사몽으로 피곤에 절은,
중요한 기능들의 스위치가 모두 꺼진
지독한 한밤중에 늘 그렇다.

존 레논(1940-1980)

As I was on the street and these ideas would come, I would run into the corner store, the bodega, and grab, like, a paper bag.... And then I'd write the words on the paper bag and stuff these ideas in my pocket till I got back. And then I would transfer them into the notebook. And as I got further and further away [from] home and from the notebook, **I had to memorize these rhymes longer and longer and longer—** and, like with any exercise,... once you train your brain to do that, it becomes a natural occurrence.

Jay Z (1969–)

길을 걸을 때 아이디어들이 떠오르면
길목의 라틴식품점 같은 가게에 들어가
와락 종이봉투를 집어 들었다.
그리고 그 종이봉투에 생각난 언어들을 적고
내 호주머니에 아이디어를 담아
집에 돌아와서 그것들을 노트북에 입력하곤 했다.
집과 노트북으로부터 멀리 떨어졌을 땐
장시간 그 라임들을 기억해야만 했다.
모든 연습이 그렇듯 이런 식으로 뇌를 훈련하면
매우 자연스럽게 이뤄진다.

제이 지(1969-)

BEFORE TAPE RECORDERS I JUST HAD TO KEEP IT ALL IN MY HEAD.

John Lee Hooker (1917–2001)

카세트테이프 녹음기가 나오기 전,
난 모든 걸 머릿속에 저장해둬야만 했다.

존 리 후커(1917-2001)

YOU'VE GOT TO IGNORE THE FACTS TO TELL THE TRUTH.

Ani DiFranco (1970–)

진실을 말하려면
사실들을 무시해야 한다.

아니 디프랑코(1970-)

It's very helpful to start with something that's true. If you start with something that's false, you're always covering your tracks.

Paul Simon (1941–)

진실한 것으로 시작하는 게 좋다.
만약 거짓으로 시작한다면
자신의 트랙을 커버하는 데만 급급해진다.

폴 사이먼(1941-)

Some things I can't talk about, but I can write about and pretend it's a third person. And that way I get it off my chest, and I know what it means.

Tammy Wynette (1942–98)

어떤 것들은 말로 할 수 없으나
작곡을 통해 제삼자인 듯 위장할 수 있다.
그렇게 함으로써 내 마음에서 털어버릴 수 있고,
또 그게 무슨 의미인지도 알게 된다.

태미 와이넷(1942-1998)

Sometimes I don't even know what I'm writing about when I'm writing about it. I'm speaking to something I don't understand, until about five years later.

Jenny Lewis (1976–)

가끔 내가 뭔가에 대해 작곡할 때
내가 뭘 썼는지조차 모를 때가 있다.
내가 이해하지 못하는 것에 대해 말해놓곤
한 5년쯤 후에야
그게 무슨 의미인지 깨닫고는 한다.

제니 루이스(1976-)

ALL THOSE SONGS YOU'VE WRITTEN HAVE PROBABLY GOT A COUPLE GOOD LINES IN 'EM. THROW OUT EVERYTHING BUT THOSE AND START OVER. THEN BUILD THOSE UP ON A COUPLE SONGS—THEN COMBINE THE TWO. THAT'S IT. BE RUTHLESS.

Warren Zevon (1947–2003)

모든 노래엔 한두 가지 좋은 가사가 있다.
나머진 다 버리고 그걸로 다시 시작해라.
그걸 두 개의 노래로 만든 후 합쳐라.
그거다. 무자비해져라.

워런 제본(1947-2003)

Children make up the best songs.... Kids are always working on songs and then throwing them away, like little origami things or paper airplanes. They don't care if they lose it; they'll just make another one.

Tom Waits (1949–)

아이들이 최고의 노래들을 만든다…….
종이접기나 종이비행기를 만들고 버리듯
아이들은 항상 노래를 만든다.
노래를 잃어버려도 신경 쓰지 않는다.
아이들은 곧바로 새로운 걸 만든다.

톰 웨이츠(1949-)

Don't let the critic become bigger than the creator.

Randy Newman (1943–)

비평가가 창작자보다
더 커지게 하지 말라.

랜디 뉴먼(1943-)

DON'T BE AFRAID TO WRITE A BAD SONG, BECAUSE THE NEXT ONE MAY BE GREAT.

Gerry Goffin (1939–2014)

수준 낮은 노랠 쓰는 걸 두려워 마라.
그다음 건 정말 멋질 것이다.

제리 고핀(1939-2014)

If I'm listening to my
music, it's always,
Why didn't I put a guitar
fill in there? Why did
I read that line like that?
Why am I whining?

Joni Mitchell (1943–)

내 음악을 들을 때마다
"왜 기타연주를 여기에 안 채워 넣었지?",
"왜 가사를 저렇게 읽었지?"라며
읊조리곤 한다.
근데 왜 나는 이렇게 불평을 늘어놓는 거지?

조니 미첼(1943-)

By the time I finish working on an album, I never want to hear it again in my life.

Frank Zappa (1940–93)

앨범 작업을 마칠 때면
죽을 때까지 다신 그걸
듣고 싶지 않은 마음이다.

프랭크 자파(1940-1993)

The lyric must never let go of the listener for a single instant. It's like fishing. A little slack in the line and they're off the hook.

Oscar Hammerstein II (1895–1960)

노랫말은 결코 듣는 사람을
놓쳐선 안 된다. 마치 낚시처럼,
가사가 조금만 느슨해져도
그들은 바늘에서 빠져나간다.

오스카 해머스타인 2세(1895-1960)

Because music has such
a direct emotional force...
you're able often to give
enormous color and depth
to something if you play
a subtext in the orchestra
that belies or undercuts
the lyrics and vice versa.
It keeps songs alive.

Stephen Sondheim (1930–2021)

음악은 매우 직접적인
감정의 힘을 갖기 때문에⋯⋯
만약 당신이 오케스트라에서
가사의 의미를 착각하게 하거나
약화하게 하는 서브 텍스트를
연주할 경우 종종 엄청난 색과
깊이를 만들어낼 수 있다.
반대 경우도 마찬가지다.
그것이 곡을 살아 있게 만든다.

스티븐 손드하임(1930-2021)

I don't think you can compare rock as a work of art to a painting by Raphael or a great poem by Keats or Baudelaire. Yet rock does have a great visceral power. That's the power of music: it's very emotional.

Mick Jagger (1943–)

예술로서 록을 라파엘의 그림이나 키츠,
또는 보들레르의 위대한 시와 비교할 순 없다.
하지만 록엔 본능적인 힘이 있다.
그것이 음악의 힘이고, 그건 매우 감정적이다.

믹 재거(1943-)

That's a very, very sad song. Extremely sad. Then I put a cello on it, for God's sake. What was I trying to do, kill people?

Dan Fogelberg (1951–2007)

그건 매우 슬픈 노래다,
엄청나게 슬픈 노래.
거기에 첼로 소리를 얹었다.
도대체 내가 뭘 한 건가,
사람들을 다 죽이려 했던 건가?

댄 포겔버그(1951-2007)

MY MAIN INSTRUMENT
IS DRUMS, SO WHERE I HAVE
PURE MUSICAL FREEDOM
IS ON THEM, WHEREAS
ON GUITAR AND PIANO I HAVE
SOME LIMITATIONS. I FEEL,
HARMONICALLY SPEAKING,
I PAINT PRIMARY COLORS.

Hawksley Workman (1975–)

내가 주로 연주하는 건 드럼이다.
드럼은 내가 한계를 좀 더 느끼는
기타나 피아노에 반해
훨씬 많은 자유를 선사한다.
화성적으로 말하자면
나는 가장 기본적인 색을 칠한다.

혹슬리 워크맨(1975-)

I don't play guitar or piano very well, but it seems to me as though it's easier to write on instruments I can't play too well.

Steven Tyler (1948–)

난 기타나 피아노를 잘 치지 못한다.
그런데 왠지 잘 다루지 못하는 악기를
이용할 때 작곡이 더 잘되는 듯하다.

스티븐 타일러(1948-)

BO, WHICH I STILL HAVE AND TREASURE, BECAME MY TRUE GUITAR. ON IT, I HAVE WRITTEN THE GREATER MEASURE OF MY SONGS.

Patti Smith (1946–)

내가 아직도 갖고 있고
보물처럼 아끼는 보(Bo)는
언젠가 내 진정한 기타가 됐다.
그걸로 엄청나게 많은 곡을 만들었다.

패티 스미스(1946-)

I never thought I'd have a guitar like that. It's older than my dad, this piece of wood. And I do believe that guitars have souls.

Jake Bugg (1994–)

이런 기타를 갖게 될 줄 몰랐다.
아버지보다 더 나이가 많은 나무로 된 기타.
난 기타가 영혼을 지니고 있다고
믿어 의심치 않는다.

제이크 버그(1994-)

I can see every minute of John and I writing together, playing together, recording together. I still have very vivid memories of all of that. It's not like it fades.

Paul McCartney (1942–)

난 아직도 존(레논)과 함께
작곡하고, 연주하고, 녹음하던
모든 순간을 다 기억한다.
그 기억들은 너무도 생생하다.
아마도 절대 사라지지 않을 것이다.

폴 매카트니(1942-)

What happened between Oscar [Hammerstein II] and me was almost chemical. Put the right components together and an explosion takes place.

Richard Rodgers (1902–79)

나와 오스카 해머스타인 사이에 발생한 일은
거의 화학적이라고 할 수 있다.
여러 요소를 잘 섞었더니 폭발이 일어났다.

리처드 로저스(1902-1979)

YOU HAVE TO SURROUND YOURSELF WITH MUSICIANS WHO THINK, NOT ONES WHO ARE COMFORTABLE.

Miles Davis (1926–91)

당신 주변에
'생각하는 음악인'들을 둬야 한다.
당신이 편안히 여기는 사람들 말고.

마일스 데이비스(1926-1991)

When I play, what
I try to do is to reach
my subconscious
level. I don't want to
overtly think about
anything, because you
can't think and play
at the same time—
believe me, I've tried it.
It goes by too fast.

Sonny Rollins (1930–)

연주할 때 나는
잠재의식의 세계로 들어가려 한다.
너무 생각이 많으면 안 된다.
생각하며 연주할 수는 없으니까.
그렇게 해봤다.
그런데 너무 빨리 지나간다.

소니 롤린스(1930-)

I have never practiced more than an hour a day in my life.

Luciano Pavarotti (1935–2007)

내 인생을 통틀어
하루에 한 시간 이상
연습한 적은
결코 없다.

루치아노 파바로티(1935-2007)

I'm a perfectionist, and one thing about me: I practice until my feet bleed.

Beyoncé Knowles (1981–)

난 완벽주의자다.
하나만 얘기하자면
난 내 발에서 피가
흐를 때까지 연습한다.

비욘세 놀스(1981~)

Good singing is a form of good acting.

Judy Garland (1922–69)

좋은 노래 부르기는
좋은 연기와 같다.

주디 갈란드(1922-1969)

ALL SINGERS ARE METHOD ACTING.... THE ART OF ART IS TO BE AS REAL AS YOU CAN WITHIN THIS ARTIFICIAL SITUATION.

Joni Mitchell (1943–)

모든 가수는 메소드 연기자다.
가장 예술적인 예술은
인공적인 상황에서
최대한 진짜가 되는 것이다.

조니 미첼(1943-)

You could probably do a psychological study on trumpet players. I don't know if it's a need to be the center of attention, but I think we need to be heard. **The trumpet is not one of those instruments that you can hide behind. You hit a couple of clams on the horn when you're playing in a section or a small group—it's really heard.**

Herb Alpert (1935–)

당신은 아마도 트럼펫 연주자들의
심리에 대해 공부할 수 있을 것이다.
꼭 관심의 중심에 있어야 하는지는
모르겠으나 우리의 소리는 들려져야 한다.
트럼펫은 감출 수 있는 악기가 아니다.
여럿이 연주할 때 음을 놓치면
나팔 소리는 너무나 튄다.

허브 앨퍼트(1935-)

*I tend to think of cellists
as nice people. There's less
of a demand for us than for
violinists or pianists. We're
not sought after, so the image
is different. Most of us have
played in orchestras; we play
a lot of chamber music;
we have to work with other
people all the time.*

Yo-Yo Ma (1955–)

난 첼리스트들이
매우 좋은 사람이라고 생각한다.
일단 바이올린이나 피아노보다 수요가 덜하다.
상대적으로 덜 찾으니 이미지도 다르다.
우린 대부분 오케스트라에서 연주한다.
실내악을 많이 한다.
우린 늘 다른 이들과 함께 일한다.

요요마(1955-)

EVERYONE IS AMAZED THAT I CAN ALWAYS KEEP STRICT TIME.

Wolfgang Amadeus Mozart (1756–91)

사람들은
내가 엄격하게
시간을 준수한다는
사실에 놀란다.

볼프강 아마데우스 모차르트(1756-1791)

When we first started rehearsing, Dee Dee [Ramone] was the lead singer, and he would count off the songs, and we just thought it was the most hilarious thing we ever heard.... **His counts had absolutely nothing to do with the speed of the songs.** He would count off a song and when he said the word four, we would just come in at the right speed.

Tommy Ramone (1949–2014)

우리가 초창기에 리허설할 때는
디디(Dee Dee Ramone)가 리드싱어였다.
그가 노래 전 '원, 투 쓰리, 포'를 카운트하는 게
세상에서 들어본 그 어떤 것보다 웃겼다.
그가 카운트하는 게 우리가 연주할 노래의
스피드와 너무도 동떨어졌기 때문이다.
어찌 됐든 한 곡을 정하고 마지막
카운트 '포'를 외치면 우린 곡에 딱 맞는
스피드로 연주를 시작하곤 했다.

타미 라몬(1949-2014)

I found there were a certain number of chord progressions to play in a given time, and sometimes what I played didn't work out in eighth notes, sixteenth notes, or triplets.
I had to put the notes in uneven groups like fives and sevens in order to get them all in.

John Coltrane (1926–67)

주어진 박자 안에 연주할 수 있는
꽤 많은 코드 진행이 있다는 걸 알았지만
가끔 내 연주가 팔분음표나 십육분음표, 삼연음표에
맞지 않는 경우가 있었다. 난 그 모든 음들을
채우기 위해 5음이나 7음과 같은 고르지 않은
음의 집합에 그 음들을 집어넣곤 했다.

존 콜트레인(1926-1967)

Everybody tried to simulate Charlie Parker. He was carrying the torch of changing the music. What it involved was lots of energy. The chord changes had changed....It was faster, it was quicker, it was a risk-taking music.

Betty Carter (1929–98)

모두가 찰리 파커를 따라 하려 했다.
그는 변화하는 음악의 횃불 주자였다.
그건 엄청난 에너지를 담고 있었다.
코드 변화도 변했다……
더 빠르고 신속했으며
위험부담이 큰 음악이었다.

베티 카터(1929-1998)

It's just music....
It's trying to play clean and looking for the pretty notes.

Charlie "Bird" Parker (1920–55)

그저 음악일 뿐이다……
깔끔하게 연주하고
예쁜 음들을 찾는 것이다.

찰리 파커(1920-1955)

When I hear somebody play a pretty melody and then improvise off that melody and play other pretty melodies, **that really knocks me out.**

Stanley Clarke (1951–)

누군가가 연주하는
예쁜 멜로디를 듣고
이를 즉흥연주로 소화해내며
또 다른 예쁜 멜로디를
연주해낼 때, 난 정말
짜릿함을 느낀다.

스탠리 클락(1951-)

I like B flat. And I like F.

Jimmy Webb (1946–)

난 B플랫(내림나장조)을 좋아한다.
그리고 F(바장조)를 좋아한다.

지미 웹(1946-)

THE ORIGINAL KEY IS USUALLY THE BEST.

Neil Young (1945–)

오리지널 조성이
보통은 가장 좋다.

닐 영(1945-)

I try things and experiment. I get lost—a lot of people get lost—but the other guys in the group can tell if you're lost, and one of them will establish something to let you know where you are.

Herbie Hancock (1940–)

난 새로운 것을 만들고 실험한다.
그러다 헤매곤 한다.
다른 많은 이들도 헤맨다.
내가 헤맬 때 다른 동료들이
내가 헤맨다는 사실을 깨우쳐주곤 한다.
그러다 누군가가 새로운 무언가를 확립해
내 처지를 깨우치게끔 한다.

허비 행콕(1940-)

*When I sit down at the piano, it's always a challenge with me. I'm always exploring. Every time I sit down, I'm looking for chord changes, new ideas. And **sometimes I do get tied up in a knot.** When you see me smiling up there, I'm lost, trying to find a way to get out.*

Earl "Fatha" Hines (1903–83)

피아노에 앉을 때면
늘 새로운 도전에 직면한다.
난 늘 새로운 걸 탐구한다.
매번 앉을 때마다 코드 변화와
새 아이디어를 얻으려 애쓴다.
그러다가 줄에 꽁꽁 묶인 듯 답답해진다.
당신이 피아노 앞에서 웃는 나를 본다면
그건 내가 길을 잃은 채 헤매며
빠져나갈 길을 궁리 중이라고 보면 된다.

얼 하인즈(1903-1983)

You make a mistake, and that happens to take you in a new direction. Without that mistake you stay in the same place.

Giovanni Hidalgo (1963–)

실수가 당신을 새로운 길로 안내한다.
아무 실수도 하지 않는다면
당신은 같은 곳에 머물고 있는 것이다.

조반니 히달고(1963-)

I'm no longer afraid
of making mistakes.
I make them
every night during
a performance....
Wherever my voice
goes, wherever it takes
me I just follow it.

Bobby McFerrin (1950–)

난 더 이상 실수를 두려워하지 않는다.
매일 밤 공연할 때마다 실수하기 때문이다.
내 목소리가 날 어디로 데려가든
난 그저 묵묵히 따라갈 뿐이다.

바비 맥퍼린(1950-)

At each concert I will play some wrong notes. But if the performance is great, it doesn't matter.

Arthur Rubinstein (1887–1982)

매 공연마다
잘못된 음을
연주하곤 한다.
하지만 연주가
훌륭하다면 그건
큰 문제가 되지
않는다.

아서 루빈스타인(1887-1982)

I've always carried a tool box.…You're down to your last guitar cord. Someone trips over it, shorts it. Soldering under fire is part of the manual.

Garth Hudson (1937–)

난 늘 공구박스를 갖고 다닌다……
마지막 기타 줄 하나가 남아 있을 때,
누군가 걸려 넘어지고 줄은 짧아진다.
인두로 납땜하는 것은 수작업의 일부가 된다.

가스 허드슨(1937-)

It's not that we've never written
a set list. At least once every tour
I try to write one, but we have
never in the history of this band—
and probably in the history of
all my bands—actually played the
set list that I wrote, so there's
always a lot of messing around....
A lot of improvising between tunes,
during tunes, in spite of tunes.

Marc Ribot (1954–)

우리가 공연목록을 한 번도
작성한 적이 없다는 건 아니다.
순회공연 때마다 한 번씩은
공연목록을 작성하지만
이 밴드에서, 아니 내가 몸담았던
모든 밴드에서 내가 작성한
공연목록대로 연주한 적은
단 한 번도 없다.
장난치듯 연주하고······
곡들 사이나 곡 중간을
즉흥적으로 채우는
경우가 허다하다.

마크 리봇(1954-)

When we hit the bandstand, everybody's coming from twenty different directions. I'm always amazed that we ever get a show done.... We never do sound checks, and we never rehearse. That way, it's bound to sound different every night.

Willie Nelson (1933–)

무대에 오르면 모든 연주자가
각기 다른 스무 가지 방향에서 다가오는 듯하다.
매 공연을 제대로 마친다는 게 신기할 뿐이다.
우린 사운드체크도 리허설도 하지 않는다.
그러므로 매일 밤 다른 사운드를
만들어낼 수밖에.

윌리 넬슨(1933-)

I still believe that you reap what you sow on tour. If you're touring, you're really planting personal seeds in the fans. I'm very one-on-one.

Katy Perry (1984–)

난 공연할 때 아직도
뿌린 대로 거둔다는 말을 믿는다.
순회공연 시 모든 팬에게
각각의 씨앗을 심는다고 생각한다.
난 늘 모든 팬과
일대일의 관계를 맺는다.

케이티 페리(1984-)

MY FIRST BIG GIGS WERE OPENING A SHOW FOR FRANK ZAPPA, AND I THINK THAT WAS DIFFICULT. I WAS KIND OF LIKE THE RECTAL THERMOMETER FOR THE AUDIENCE.

Tom Waits (1949–)

내가 처음으로 오른
큰 무대는 프랭크 자파의
오프닝이었는데
상당히 힘들었다.
관객 앞에서
항문용 온도계가 된
느낌이었다.

톰 웨이츠(1949-)

I try not to
be nervous
before
a concert.
Not to rush.
All the
movements
quiet.

Vladimir Horowitz (1903–89)

난 공연 직전

마음 졸이지

않으려 애쓴다.

급하지 않게, 조용히

움직이려 한다.

블라디미르 호로비츠(1903-1989)

I get asked, "Do you have a ritual? What do you do before you go on stage?" I walk from the dressing room to the stage, that's the ritual.

Billy Joel (1949–)

사람들이 묻곤 한다.
"당신은 의례적으로 하는 게 있습니까?
무대에 오르기 전에 뭘 합니까?"
난 분장실을 나와 무대로 향한다.
그게 내가 의례적으로 하는 일이다.

빌리 조엘(1949-)

I was received with such enthusiasm that I went pale and red; it did not cease even when I had already seated myself at the piano….
You can imagine that this gave me courage since I had been shaking all over with anxiety. I played as I can hardly ever remember having played.

Clara Schumann (1819–96)

열광적 환호를 받아
내 얼굴은 빨개지고 창백해졌다.
내가 피아노에 앉았는데도
그칠 줄 몰랐다.
불안감에 떨던 나에게
이런 반응이 용기를 불어넣어 준 건
당연한 사실이었다.
나는 어떻게 연주했는지도
모를 정도로 연주했다.

클라라 슈만(1819-1896)

There's nothing like an audience at the Apollo. They were wide awake early in the morning. They didn't ask me what my style was, who I was, how I had evolved, where I'd come from, who influenced me, or anything. **They just broke the house up. And they kept right on doing it.**

Billie Holiday (1915–59)

세상에 아폴로 극장의 관객 같은
존재는 없다. 그들은 아침까지 정신이
말똥말똥했다. 그들은 내 스타일이 뭔지,
내가 누군지, 내가 어떻게 시작했는지,
어디서 왔는지, 누가 내게 영향을 줬는지
등에 대해 묻지 않았다. 그들은 그저
극장을 열광의 도가니로 몰아넣었고,
그 열기를 잃을 줄 몰랐다.

빌리 홀리데이(1915-1959)

This is either where
you prove the people who
like you right, or prove
the people who hate you
right. It's up to you.
Put on your banjo and
go play.

Taylor Swift (1989–)

이건 그저
당신을 좋아하는 사람들이
옳다는 걸 입증하거나,
반대로 당신을 싫어하는 사람들이
옳다는 걸 입증하는 거다.
그건 전적으로 당신에게 달려 있다.
무작정 밴조를 들고 연주해라.

테일러 스위프트(1989-)

I WANT THEM TO WALK OUT OF THAT THEATER HAPPY. AND TO BE SAYING, "JESUS, HOW DOES THAT OLD BROAD DO IT?"

Lena Horne (1917–2010)

난 관객들이
행복한 마음으로
극장 문을 열고
나갔으면 한다.
그러면서
"아니 저 늙은이가
어떻게 저렇게
할 수 있지?"라고
말하길 바란다.

레나 혼(1917-2010)

THE FACT THAT PEOPLE ARE FINDING SO MUCH STUFF ONLINE MEANS THEY NEED TO GO TO SHOWS MORE.... PEOPLE ARE ALWAYS GOING TO NEED PHYSICALITY.

Björk (1965–)

사람들이 온라인으로
너무나 많은 걸 찾는다는 건,
그만큼 그들이 더 많이 공연장을
찾을 필요가 있다는 사실을 의미한다.
우린 늘 직접적인 접촉이 필요하다.

비요크(1965-)

A live show is one of the last holdouts of a thing that makes you feel a part of a community, where you'll go and maybe meet your future wife or boyfriend, or you're taking your sister to her first show. These are the things that you remember later in your life.

Neko Case (1970–)

공연은 우리를 공동체의 일원으로
느끼게끔 하는 마지막 카드 중 하나다.
그곳에서 미래의 아내나 남자친구를
만날 수도 있다. 당신은 여동생이 처음
가보는 공연에 함께 가준 오빠일
수도 있다. 훗날 이런 것들이
당신의 기억에 남는다.

네코 케이스(1970-)

Going out to hear music is really important.

Esperanza Spalding (1984–)

음악을 들으려고
나간다는 건
정말로 중요한 일이다.

에스페란자 스팔딩(1984-)

I hate going to concerts because I hate parking my car.

Gordon Lightfoot (1938–2023)

난 콘서트에 가는 걸 매우 싫어한다.
주차하는 게 싫기 때문이다.

고든 라이트풋(1938-2023)

Touring was exhausting. And that's another big surprise because it doesn't sound like it's going to be difficult; it sounds like it's going to be fun. And then you sort of start to understand those reports of "So-and-so was hospitalized for exhaustion."

Aimee Mann (1960–)

순회공연은 진을 빼놓는다.
놀라운 건 그것이 힘든 게 아니라
재밌는 일일 거란 생각이 들기 때문이다.
그러다가 "누군가가 도중에 너무 지쳐서
병원에 입원했다"는 소식을 전해 들으면
얼마나 힘든 일인지 알게 된다.

에이미 만(1960-)

THE BIGNESS OF METALLICA—I'M KIND OF TIRED OF IT. YOU MIGHT LOOK AT IT AS A FRIEND. TO ME IT'S BEEN A BEAST, AND IT'S KIND OF SUCKED A LOT OF ME INTO IT.

James Hetfield (1963–)

메탈리카의 거대함이 이젠 지겹다.
이제 그냥 친구처럼 봐줬으면 좋겠다.
나에게 메탈리카는
내 모든 걸 흡수해버린 괴물이다.

제임스 헷필드(1963-)

Amid the noise and stink and chaos of the road, the van was our only sanctuary. Once we got out of the van, punk rock was all around us. So we kept the van very clean.... And while we drove from town to town, there was very little talking for hours on end. We barely even played music in the van. It was a time to recharge and rest.

Bob Mould (1960–)

순회공연의 소음과 냄새,
혼돈 가운데 밴만이 우리의 유일한 피난처였다.
밴을 나가기만 하면 어디서나 펑크록이 들렸다.
그래서 우린 밴을 깨끗이 정돈하고 다녔다……
여기저기 옮겨 다닐 때 밴 안에서
몇 시간씩 거의 말을 나누지 않기도 했다.
밴에서 연주하는 경우도 매우 드물었다.
재충전과 휴식을 위해서.

밥 모울드(1960-)

It's manic. That's the best way I can describe it. You go from an arena of eighty thousand people to a tour bus where you're all alone, from a place where the decibel level is so loud you can almost see it to absolute silence.

Justin Timberlake (1981–)

이건 미친 거다. 그렇게밖에
표현할 길이 없다. 무려 8만 명이
함성을 질러대는 대형 공연장에 있다가
갑자기 홀로 공연버스에 앉아 있는
나 자신을 발견한다. 데시벨 레벨이
엄청나게 높은 곳에서
아무 소리도 들리지 않는
절대 고요의 공간으로.

저스틴 팀버레이크(1981-)

I certainly could not marry.... For to me there is no greater pleasure than to practice and exercise my art.

Ludwig van Beethoven (1770–1827)

난 결혼할 수 없었다.
나의 예술을 연습하고 훈련하는 것보다
더 큰 희열은 없었으니까.

루트비히 판 베토벤(1770-1827)

If there's anything fit to worship, I think it's music.

St. Vincent (1982–)

숭배와 가까운 것이 있다면,
음악이라고 생각한다.

세인트 빈센트(1982-)

Musicians don't call it working; they call it playing. There's a reason. You haven't actually worked an honest day in your life.

Bruce Springsteen (1949–)

뮤지션들은 일한다고 하지 않고 논다고 한다.
나름의 이유가 있다.
인생에서 진짜로 일만 한 날은 없으니까.

브루스 스프링스틴(1949-)

It certainly feels like manual labor some days, though I'm mighty glad I'm not on a building site mixing cement!

Billy Bragg (1957–)

어떤 날은
단순한 육체노동처럼
느껴질 때도 있지만
그래도 빌딩에
시멘트를 바르고 있지 않다는
사실에 만족한다.

빌리 브랙(1957-)

I think the best thing to keep you in shape creatively is to **keep yourself in shape physically.** I run, I swim, I do whatever I can to try to keep myself together.

Mose Allison (1927–2016)

창의력을 유지하기 위해선
몸을 가꾸는 것이 중요하다.
난 달리고 수영도 한다.
뭐든 나 자신을 유지하기
위해서 애를 쓴다.

모스 앨리슨(1927-2016)

Depression doesn't take away your talents— it just makes them harder to find.

Lady Gaga (1986–)

우울증이 당신의 재능을 앗아가진 않는다.
단지 그걸 발휘하기 힘들게 할 뿐이다.

레이디 가가(1986-)

There are two plottable curves—as the increase of drugs curve went up the amount of songs and creativity curve went down at the same rate.

David Crosby (1941–2023)

상반되는 현상이 있다.
마약 사용 횟수가 늘수록
만들어내는 노래의 수와 창의력은
현저히 저하된다.

데이비드 크로스비(1941-2023)

YOU DO WHAT YOU LOVE...OR YOU GET ARRESTED.

Lou Reed (1942–2013)

좋아하는 일을 하든지,
아니면 체포되든지 하는 거다.

루 리드(1942-2013)

*My concert took place
at eleven o'clock this
morning. It was a
splendid success from
the point of view of
honor and glory, but
a failure as far as
money was concerned.*

Wolfgang Amadeus Mozart (1756–91)

오늘 아침 11시에 공연을 치렀다.
명예와 영광의 관점에서는
그건 가장 멋진 성공이었다. 하지만
돈에 관한 한 최악의 실패였다.

볼프강 아마데우스 모차르트(1756-1791)

I'm wondering where the eight million dollars that I earned in the last ten years has gone.

Steven Tyler (1948–)

지난 10년간
내가 벌었다는 800만 달러가
도대체 어디로 사라졌는지
알 길이 없다.

스티븐 타일러(1948-)

A rock star is someone with a hole in his heart almost the size of his ego.

Bono (1960–)

록스타란 작자들은
자신들의 자존심 크기만 한
구멍을 가슴에 달고 산다.

보노(1960-)

I'M NOT A DORK. I'M A FUCKING ROCK STAR.

Win Butler (1980–)

난 바보가 아냐.

난 록스타야.

윈 버틀러(1980-)

IF YOU ACT LIKE A ROCK STAR, YOU WILL BE TREATED LIKE ONE.

Marilyn Manson (1969–)

네가 만약
록스타처럼 굴면
록스타 같은
대접을 받을 거다.

마릴린 맨슨(1969~)

This might sound cocky,
but I'm the only person out
here doing what I'm doing.
If I'm not cocky, people are
just going to pass me by,
and the record company will
try to make me do things
I don't want to do. You just
have to be real strong.

Harry Connick Jr. (1967–)

잘난 척하는 소리 같지만,
여기서 자기가 해야 할 일을
하는 사람은 나뿐이다.
만약 스스로 잘난 척하지 않으면
사람들이 그냥 날 지나치고,
레코드사는 내가 하고 싶지
않은 걸 하게 할 것이다.
정말 강해져야만 한다.

해리 코닉 주니어(1967-)

There's a path you have to take to become a pop icon or a pop star and a really different path to become an R&B star.... And I really like just being me and trying to figure out who I am.

Meshell Ndegeocello (1968–)

팝 아이콘이나 팝스타가 되는 길이 있고,
알앤비 스타가 되는 길도 있다.
난 그저 나 스스로에 만족한 채로
내가 누구인지 고민하는 거다.

미셸 엔디지오첼로(1968-)

I said I don't want to be a singles artist, and I don't want to change what I look like. I'm not that beautiful, and I don't want to be a pop star. I won't take any advance money, but just let me have complete control of when I put it out, who I'm gonna work with, and what the songs are. And I'll work my ass off.

Bonnie Raitt (1949–)

난 히트싱글로 성공하는
아티스트가 되고 싶지 않고,
내 생김새도 바꾸고 싶지
않다고 말한 바 있다.
난 별로 아름답지도 않고,
팝스타가 되고 싶은 생각도 없다.
선금을 주지 않아도 좋다.
단 뭘 만들어내든지,
누구랑 함께 일하든지,
노래가 어떤 것들이든지
내가 완벽하게 컨트롤할 수
있도록 해달라. 그렇게 해준다면
미친 듯 일할 것이다.

보니 레이트(1949-)

TRUST YOUR TALENT. YOU DON'T HAVE TO MAKE A WHORE OUT OF YOURSELF TO GET AHEAD. YOU REALLY DON'T.

Bette Midler (1945–)

당신의 재능을 믿어라.
출세하기 위해 창녀가 되지 마라.
진정으로 그럴 필요가 없다.

베트 미들러(1945-)

You've got to be a bastard in this business.

David Bowie (1947–2016)

이 업계에선
개자식이 돼야 한다.

데이비드 보위(1947-2016)

The name Blondie is an established trademark. It's a business thing.

Debbie Harry (1945–)

'블론디'란 이름은
기획된 상표 같은 거다.
그건 그저 사업일 뿐이다.

데비 해리(1945-)

Everything has changed for me since I've changed my name. It's one thing to be called Prince but it's better to actually be one.

Prince (1958–2016)

내가 개명한 뒤로 모든 게 바뀌었다.
프린스라 불리는 것도 좋지만,
진짜 프린스(왕자)가 되는 게
더 좋지 않을까.

프린스(1958-2016)

I am Warhol.
I am the No. 1 most impactful artist of our generation.
I am Shakespeare in the flesh.
Walt Disney.
Nike. Google.

Kanye West (1977–)

난 워홀이다.
난 이 시대 가장
영향력 있는 예술가다.
난 살아 있는 셰익스피어요,
월트 디즈니이며
나이키요, 구글이다.

카니예 웨스트(1977-)

I'm happy to be out of the fray, doing whatever I want to do, considered by many, if not most, to be some eccentric has-been.

Pete Townshend (1945-)

난 경쟁에서 빠져나와 너무 행복하다.
뭘 하든, 많은 이들이 나를
한물간 괴짜로 생각해줘서 기쁘다.

피트 타운센드(1945-)

Cher's great. She gets better as she gets older even though she keeps complaining that it sucks and saying how much she hates it…. She just comes on and does her thing.

Chrissie Hynde (1951–)

셰어가 최고다.
그녀는 나이가 드는 게 너무 싫다고 불평하지만,
세월이 흐를수록 그녀는 점점 더 멋져 보인다.
그녀는 그냥 그녀가 할 일을 할 뿐이다.

크리시 하인드(1951-)

I'M NOT A HUGE CHER FAN.

Cher (1946–)

난 별로 셰어를 좋아하지 않는다.

셰어(1946-)

YOU KNOW YOU'RE ON TOP WHEN THEY START THROWING ARROWS AT YOU. EVEN JESUS WAS CRUCIFIED.

Michael Jackson (1958–2009)

사람들이 화살을 쏘아댈 때
당신이 정상에 올랐다는 걸 안다.
예수도 십자가에 매달렸다.

마이클 잭슨(1958-2009)

Offstage, I started believing
I had to be Alice all the time…
till I realized, "What am
I doing this for? Bela Lugosi
doesn't go biting people in the
neck offstage."

Alice Cooper (1948–)

무대 밖에서도 늘 앨리스로
살아야 한다고 생각했다…….
그러다가 깨우쳤다.
"내가 지금 뭘 하는 거지?
벨라 루고시가 무대 밖에서
사람들 목을 물어뜯고
다니진 않잖아."

앨리스 쿠퍼(1948-)

In order to win applause one must write stuff which is so inane that a coachman could sing it, or so unintelligible that it pleases precisely because no sensible man can understand it.

Wolfgang Amadeus Mozart (1756–91)

박수갈채를 얻기 위해서는,
마부도 흥얼댈 수 있는
별 볼 일 없는 음악이나
제정신인 사람이 전혀 이해할
수 없는 무언가를 만들어봐야 한다.

볼프강 아마데우스 모차르트(1756-1791)

Ignore your lawyer and manager and anyone else who has an opinion when it comes to your songs. Go with your gut, write for yourself, and block out all that noise.

Suzanne Vega (1959–)

당신의 변호사나 매니저,
그 누구라도 당신 노래에 대해
의견을 낸다면 그냥 무시해버려라.
당신이 느끼는 대로,
스스로를 위해 곡을 써라,
모든 외부소음을 차단한 채.

수잔 베가(1959-)

I think one of the things that's going to be nauseatingly characteristic about so much music of now is its glossy production values and its griddedness, the tightness of the way everything is locked together.

Brian Eno (1948–)

수많은 최근 음악이
구역질나게 느껴지는 건
화려한 프로덕션에만 가치를 두는 태도와
모든 게 마치 숨 쉴 틈 없이
촘촘하게 엉켜 붙은 것 같은
사운드 때문이다.

브라이언 이노(1948-)

What is Auto-Tune? I don't even know what Auto-Tune is.

Aretha Franklin (1942–2018)

오토튠(음정보정)이 뭐요?
난 그게 뭔지도 모르오.

아레사 프랭클린(1942-2018)

Most bands don't work out. A small-unit democracy is very, very difficult. Very, very difficult.

Bruce Springsteen (1949–)

대부분의 밴드는
오래 함께하지 못한다.
작은 그룹 내에서
민주주의의 실행이라는 게
너무너무 어렵기 때문이다.
진짜 너무너무 어렵다.

브루스 스프링스틴(1949-)

The longer we're a band,
the more painfully
obvious it becomes why
most bands don't last.
It's probably the nature
of anything that starts
out small and self-directed,
and becomes larger and
in danger of not being
self-directed.

Richard Reed Parry (1977–)

밴드를 오래 할수록
왜 대부분 밴드가 계속될 수 없는지
더 명확히 알게 되는 것 같다.
그건 작고 자발적인 태도로 시작하는
모든 것들이 커지면서 더 이상
그 자발성을 유지하지 못할 때
필연적으로 발생할 수밖에
없는 일인 듯하다.

리처드 리드 패리(1977-)

For me the music community was always like a model for what could be. The way people would play together, just harmony and being—old guys and young guys, black guys and white guys. It was setting an example for what the rest of us could be.

Bill Frisell (1951–)

나에게 음악계란 늘 우리가
어느 길로 나아가야 할지를
잘 보여주는 모델이라고 생각한다.
노인과 젊은이, 흑인과 백인이
한데 어우러져 나오는 하모니와
온 마음으로 연주하는 모습이
다른 모든 이들에게 좋은
본보기가 된다.

빌 프리셀(1951-)

I didn't know Chuck Berry was black for two years after I first heard his music…. And for ages I didn't know Jerry Lee Lewis was white.

Keith Richards (1943–)

그의 음악을 처음 접한 지
2년의 세월이 흐를 때까지
난 척 베리가 흑인인 줄 몰랐다.
그보다 훨씬 더 오랫동안
제리 리 루이스가 백인인 줄도 몰랐다.

키스 리처즈(1943-)

*I'd like to think that when
I sing a song, I can let you know
all about the heartbreak,
struggle, lies, and kicks in the
ass I've gotten over the years
for being black and everything
else,* **without actually saying
a word about it.**

Ray Charles (1930–2004)

오랫동안 흑인으로서 당해야만 했던
고통과 몸부림, 속임수와 폭행 등에 대해
사실상 한마디도 하지 않은 채
나는 노래를 통해 그런 것들이 무엇인지
관객에게 잘 알려주고 있다고 생각한다.

레이 찰스(1930-2004)

To me music is such a personal thing; everything in your life is coming out in your music. You can't really eliminate social and political views from your music—it's in there.

Dexter Gordon (1923–90)

내게 음악은
지극히 개인적인 것이다.
인생의 모든 것이
음악을 통해 쏟아져 나온다.
음악에서 사회적, 정치적 견해를
배제할 수 없다.
그 안에 다 들어 있다.

덱스터 고든(1923-1990)

MY SONG IS MY LIFE.

Édith Piaf (1915–63)

나의 노래는 나의 인생이다.

에디트 피아프(1915-1963)

LE CONCERT, C'EST MOI.

Franz Liszt (1811–86)

내가 곧 콘서트다.

프란츠 리스트(1811-1886)

Some people liked me, hated me, walked with me, walked over me, jeered me, cheered me, rooted me and hooted me, and before long I was invited in and booted out of every public place of entertainment in that country. But I decided that songs was a music and a language of all tongues.

Woody Guthrie (1912–67)

어떤 사람들은
날 좋아하기도, 미워하기도,
나와 함께 걷기도, 나를 밟고 넘어가기도,
날 조롱하기도, 내게 열광하기도,
날 지지하기도, 내게 콧방귀를 뀌기도 했다.
그러다 결국 그 나라 모든 대중 공연장에
초대되거나 쫓겨나기도 했다.
그러던 중 난 노래란 모든 언어를
집약한 음악이라고 확신하게 됐다.

우디 거스리(1912-1967)

Something I learned…
from Woody Guthrie:
he talks about how people
pay more attention if you
sing about topical issues.
I guess that was what
we were trying to do, in our
own way. We were trying
to encapsulate what
we were seeing around us
and put it into music.

Jay Farrar (1966–)

내가 우디 거스리에게 배운 것은 바로,
사람들은 당신이 어떤 사회적 이슈에
대해 말할 때 더 집중해 듣는다는 것이다.
아마 우리도 그렇게 하려 했던 것 같다.
우리가 바라보는 세상이 돌아가는 일을
압축해 음악에 집어넣는 것 말이다.

제이 파라(1966-)

Rock and roll in the Sixties
and Seventies was shooting for
an idealism, a utopianism,
that is still worth shooting for.
It is exactly what sensible, logical,
pragmatic, well-rounded,
disciplined Western civilization
needs. We need to open our
hearts a bit, which was
something we had time for
in the Sixties.

Pete Townshend (1945–)

1960-70년대 로큰롤은
이상주의와 유토피아를 꿈꾸는
태도로 일관했는데, 그건 아직도
충분히 가치가 있다고 생각한다.
그건 합리적이며 논리적이고,
실용적이며 모나지 않은 동시에,
서구 문명사회에 꼭 필요한 덕목이다.
우린 조금 더 가슴을 열어야 한다.
지난 60년대 우리에겐
그런 시간적 여유가 있었다.

피트 타운센드(1945-)

ROCK AND ROLL, AT ITS CORE, IS MERELY A BUNCH OF RAVING SHIT.

Lester Bangs (1948–82)

로큰롤의 핵심은
그저 미쳐 날뛰는 똥이다.

레스터 뱅스(1948-1982)

The blues come from way back. When the world was born, the blues was born. As the world progressed, the blues got more fancy and more modern. They dressed it up much more. They got lyrics now that they didn't have then. But they're still saying the same thing.

John Lee Hooker (1917–2001)

블루스의 역사는 참 오래됐다.
세상이 창조됐을 때 블루스도
함께 태어났다. 세상이 진화하며
블루스도 점차 화려해지고 세련돼졌다.
옷을 훨씬 잘 차려입었다. 예전과 달리
지금은 노랫말도 있다. 그러나
여전히 예전과 같은 말을 하고 있다.

존 리 후커(1917-2001)

I WAS ATTRACTED TO THE SOUND AND THE CONTENT AND THE FREEDOM OF RAP. TO ME, IT'S LIKE A FREE ART FORM. IT FLOWS. IT'S SMOOTH. IT CAN BE ANYTHING YOU WANT IT TO BE.

Queen Latifah (1970–)

난 랩의 소리와 내용,
그리고 자유로움에 매료됐다.
내게 그건 아주 자유로운 예술적 형태다.
그건 물처럼 흐른다. 부드럽다.
당신이 되고자 원하는
그 모든 것이 될 수 있다.

퀸 라티파(1970~)

Words symbolize the body, and jubilant music reveals the spirit.

Hildegard von Bingen (1098-1179)

가사는 몸을 상징하고,
활기 넘치는 음악은 영혼을 드러낸다.

힐데가르트 폰 빙엔(1098-1179)

I AIM TO HIT PEOPLE IN THE CHEST WITH MY GROOVE AND HIT THEM IN THE HEART WITH MY MELODIES. I DON'T CARE AS MUCH ABOUT HITTING THEM IN THE BRAIN.

Damian Erskine (1973–)

난 리듬으로 사람들의 가슴을,
멜로디로 마음을 두드리려 한다.
그들의 머리를 두드리는 데는 별 관심이 없다.

데미안 어스킨(1973-)

They say even iron wears out. I think if I ever just had to sit down, I'd say to myself, "What am I going to do now?"

Ella Fitzgerald (1917–96)

강철도 결국 녹슨다고 한다.
만약 나도 그렇게 된다면 아마
앉아서 이렇게 말할 것이다.
"이제 뭘 해야지?"

엘라 피츠제럴드(1917-1996)

I think I will get
the message when
it's time for me
to stop. I'm sure
somebody will say,
"Okay, Diana Ross,
it's enough now."

Diana Ross (1944–)

내가 멈춰야 할 때가 됐다고 말한다면
난 그걸 잘 알아들을 것이다.
분명 언젠가는 누군가 내게 말할 것이다.
"오케이 다이애나, 이것으로 충분해."

다이애나 로스(1944-)

We're fighting people's misconceptions about what rock and roll is supposed to be. You're supposed to do it when you're twenty, twenty-five— as if you're a tennis player and you have three hip surgeries and you're done. We play rock and roll because it's what turned us on. Muddy Waters and Howlin' Wolf—the idea of retiring was ludicrous to them. You keep going—and why not?

Keith Richards (1943–)

우린 로큰롤이 어떤 특정한 모습이어야 한다는
사람들의 그릇된 인식에 맞서 싸운다. 마치
테니스선수가 세 차례 둔부 수술을 받고 나서
은퇴해야 하는 것처럼 스물 또는 스물다섯에만
할 수 있다는 그릇된 생각 말이다.
우리가 로큰롤을 연주하는 건 그것에
홀렸기 때문이다. 머디 워터스와 하울링 울프,
그들에게 은퇴란 웃긴 소리였을 것이다.
그냥 끝까지 달려가는 거다. 그게 뭐 어때서?

키스 리처즈(1943-)

Well, Keith, now Keith, he can play forever because he's looked like he was about a hundred and fifty since he was twenty-five, and he's rhythm and blues, so he can keep going forever.... But there's a time to give it up.

Grace Slick (1939–)

그래, 키스, 키스 리처드는
영원히 연주할 수 있을 거야.
스물다섯에 이미 백오십 살 정도로
보였으니까. 그는 리듬앤블루스 자체야,
영원히 할 수 있을 거야. 근데
결국 언젠간 멈춰야 하겠지.

그레이스 슬릭(1939-)

I hope that what
I leave behind
will grow through
someone else and
become better
than where I was
able to take it.

Stevie Wonder (1950–)

누군가 내가 남겨두고 가는 것을
내가 할 수 있던 것보다 더
발전시킬 수 있기를 바란다.

스티비 원더(1950-)

ACKNOWLEDGMENTS ————————————————

정말이지 감사를 해야 할 사람이 많다. 하지만 음악이 끝나기 전에 서둘러 이 일을 해야겠다. 먼저 이 책을 엮는 데 있어 가장 기본적인 것들을 잘 끌어낸 사람부터 얘기해야 할 것이다.

《프린스턴 건축학신문》의 편집자이자 이 책의 프로젝트 편집인 사라 스테멘이다. 이 책의 속도감과 에너지를 끌어낸 그의 능란한 통찰력은 기립박수를 받아 마땅하다.

음악가들의 말을 살피고 즐기고 풀이할 수 있는 기회를 내게 제공한 《프린스턴 건축학신문》에도 다시 한번 감사를 전한다. 이 시리즈의 하나를 맡게 되어 너무나 자랑스럽다.

디자인 팀장 폴 와그너, 뮤지션의 말을 예술적으로 잘 정리해준 디자이너 잰 혹스 그리고 하나하나 세부사항을 꼼꼼히 살피며 제작 과정을 성실히 감수한 재닛 베닝에게도 특별한 고마움을 표하고자 한다.

이 책에 포함된 모든 음악가들 그리고 자신들의 소리를 공유해주는 세상의 모든 음악가들, 특히 내 세계를 록으로 뒤흔든 존, 폴, 조지, 링고(비틀스)에게 고맙다. 또한 이 프로젝트에 나를 추천하고 내게 격려와

긍지를 불어넣어 준 편집자 사라 베이더에게도 이루 말할 수 없는 감사를
전한다.

마지막으로 다섯 살에 나를 피아노에 앉혀준 아버지와 어머니(찰스와
마리안) 그리고 앤서니, 테레사, 카일에게도 엄청나게 빚진 결과임을
고백한다.

베네데타 로발보

음악이라는 예술이 우리의 자유와 관련되었다면, 그 음악을
창조하는 사람은 희열을 맛보는 만큼 음악에 속박되어 고통받는다.
음악의 이러한 이율과 배반을, 음악가(뮤지션)의 말을 통해 속도감
있는 편집으로 전해주는 것이 이 책의 골간이자 핵심이다. 결코 하나의
맥락으로 풀지 않는다. 일례로 그래미 신인상에 빛나는 에스페란자
스팔딩은 콘서트에 가는 것이 정말 중요하다고 한 반면 포크 스타
고든 라이트풋은 주차하기 싫어서 콘서트 가는 것을 혐오한다고 한다.
파바로티는 인생 내내 한 시간 이상 연습한 적이 없다는데, 비욘세는
발에서 피가 날 때까지 연습한다고 했다. 이게 어디 옳고 그름의
문제인가. 음악의 기본이자 기반인 다양성이다. 개성과 개별성이
선택해낸 다채로움을 음악이 전하지만 거기에 음악가의 변(辯)도 빠지지
않는다는 것을 실증한다.

책은 단순 나열이 아니라 사실상의 단락화를 통해 집중의 가치를
부여하고 있다. 비틀스의 영향을 마크 마더스바우, 로잔느 캐시, 버논
리드까지 3인의 말을 통해 부각하고 밥 딜런, 키스 리처즈, 존 레논,
베토벤, 제이 지의 말을 묶어 저마다의 곡 쓰기 방식을 소개한다. 이어서
다수 아티스트의 주장을 동원해 음악의 진실성 여부와 공연에 대한
입장차를 다룬다.

좀 더 책을 '드라마틱하게' 읽고 싶다면 음악가의 프로필 확보가 필수다. 〈사운드 오브 뮤직〉의 그 환상적인 음악을 엮은 콤비가 리처드 로저스와 오스카 해머스타인 2세임을 안다면 "우리 사이는 거의 화학적이었다. 여러 요소를 잘 섞었더니 폭발이 일어났다"는 리처드 로저스의 말이 백분 이해가 될 것이다. 이해를 넘어 문화예술 감성의 충전과 수혈을 이끌며 심지어 '폭발'로 유도하는 책. 음악가의 치열한 영혼과 야성이 한마디 한마디 숨 가쁠 정도로 전개된다. 궁극적으로 음악의 힘은 자유와 다양성임을 다시금 일깨운다. 진정한 명언집이다.

2023년 5월

임진모

I guess I'd like
people to say
I played in tune,
that I played in
good taste, and
that I was nice
to people.
That's about it.

Chet Atkins (1924–2001)

사람들이
내가 조화롭게
멋진 연주를 했고,
다른 이들에게
친절했던 사람이었다고
말하길 소망한다.
그게 전부다.

쳇 엣킨스(1924-2001)

음악을 한다는 것

초판 1쇄 2023년 5월 26일

엮음 베네데타 로발보 | **편집** 북지욱림 | **디자인** 박진범 | **제작** 명지북프린팅
펴낸곳 지노 | **펴낸이** 도진호, 조소진 | **출판신고** 2018년 4월 4일
주소 경기도 고양시 일산서구 강선로49, 911호
전화 070-4156-7770 | **팩스** 031-629-6577 | **이메일** jinopress@gmail.com

ⓒ 지노, 2023
ISBN 979-11-90282-71-0 (03670)